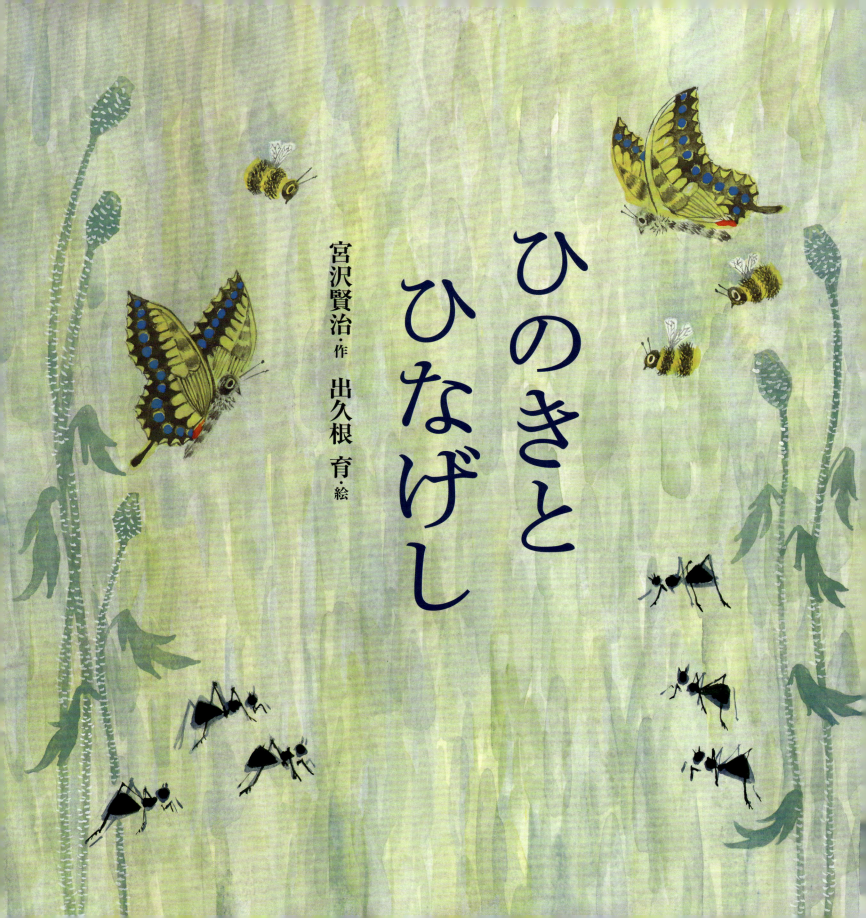

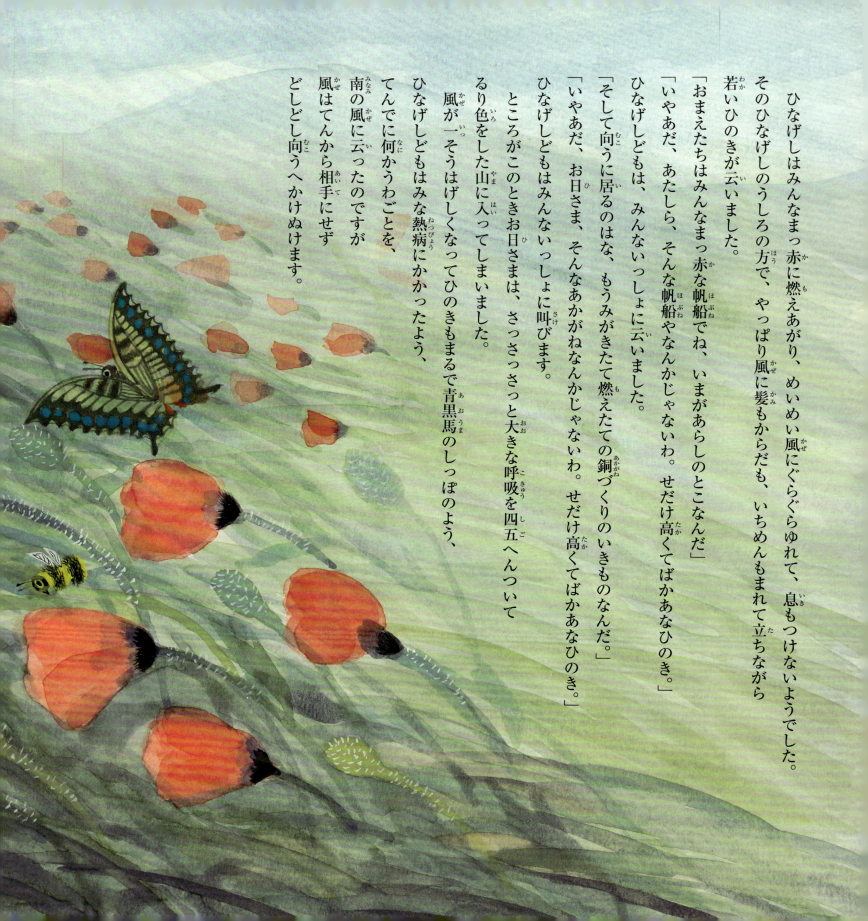

ひなげしはみんなまっ赤に燃えあがり、めいめい風にぐらぐらゆれて、息もつけないようでした。
そのひなげしのうしろの方で、やっぱり風に髪もからだも、いちめんもまれて立ちながら若いひのきが云いました。
「おまえたちはみんなまっ赤な帆船でね、いまがあらしのとこなんだ」
「いやあだ、あたしら、そんな帆船やなんかじゃないわ。せだけ高くてばかあなひのき。」
ひなげしどもは、みんないっしょに云いました。
「そして向うに居るのは、もうみがきたて燃えたての銅づくりのいきものなんだ。」
「いやあだ、お日さま、そんなあかがねなんかじゃないわ。せだけ高くてばかあなひのき。」
ひなげしどもはみんないっしょに叫びます。
ところがこのときお日さまは、さっさっさっと大きな呼吸を四五へんついてるり色をした山に入ってしまいました。
風が一そうはげしくなってひのきもまるで青黒馬のしっぽのよう、ひなげしどもはみな熱病にかかったよう、てんでに何かうわごとを、南の風に云ったのですが風はてんから相手にせずどしどし向うへかけぬけます。

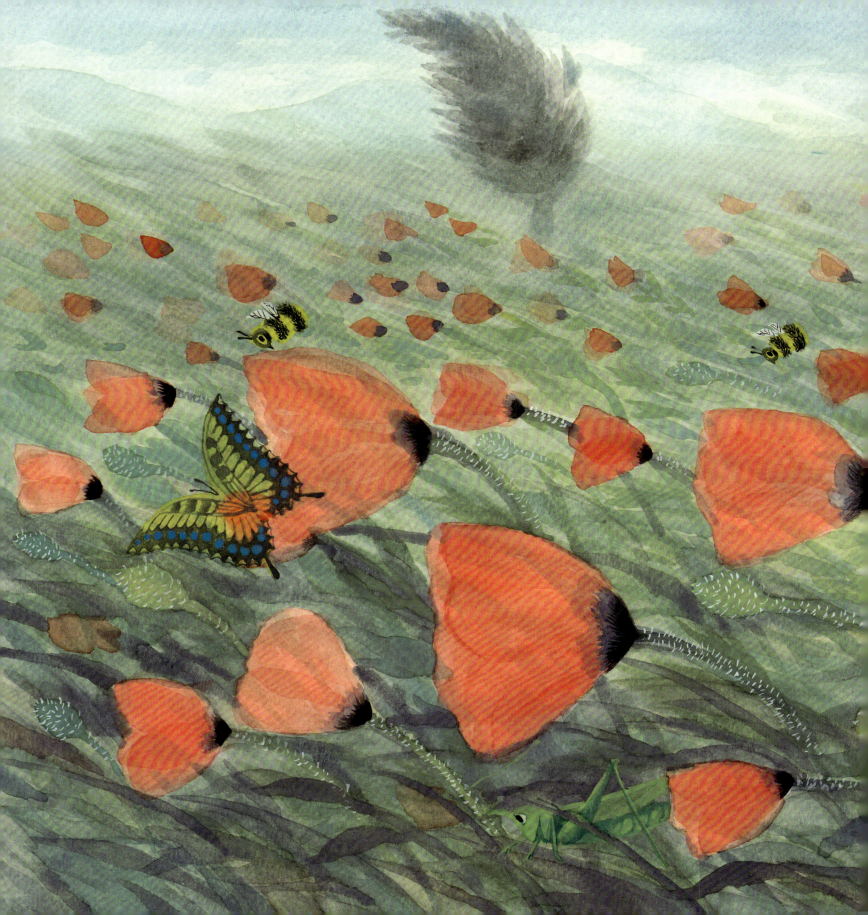

ひなげしどもはそこでこうししずまりました。
東には大きな立派な雲の峰が少し青ざめて四つならんで立ちました。
いちばん小さいひなげしが、ひとりでこそこそ云いました。
「ああつまらないつまらない、もう一生合唱手だわ。
いちど女王にしてくれたら、あしたは死んでもいいんだけど。」
となりの黒斑のはいった花がすぐ引きとって云いました。
「それはもちろんあたしもそうよ。
だってスターにならなくたってどうせあしたは死ぬんだわ。」
「あら、いくらスターでなくっても
あなたの位立派ならもうそれだけで沢山だわ。」
「うそうそ。とてもつまんない。そりゃあたし
いくらかあなたよりあたしの方がいいわねえ。
わたしもやっぱりそう思ってよ。

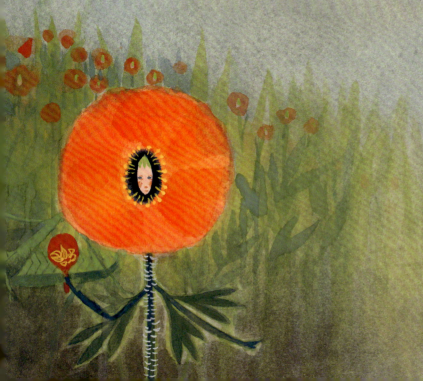

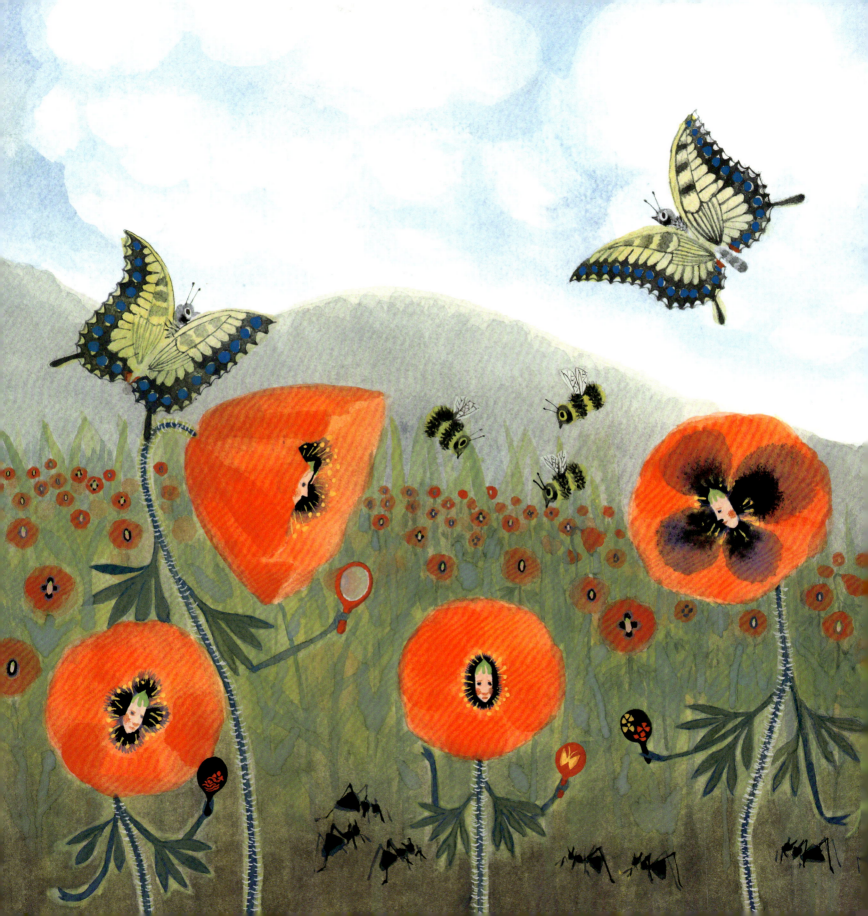

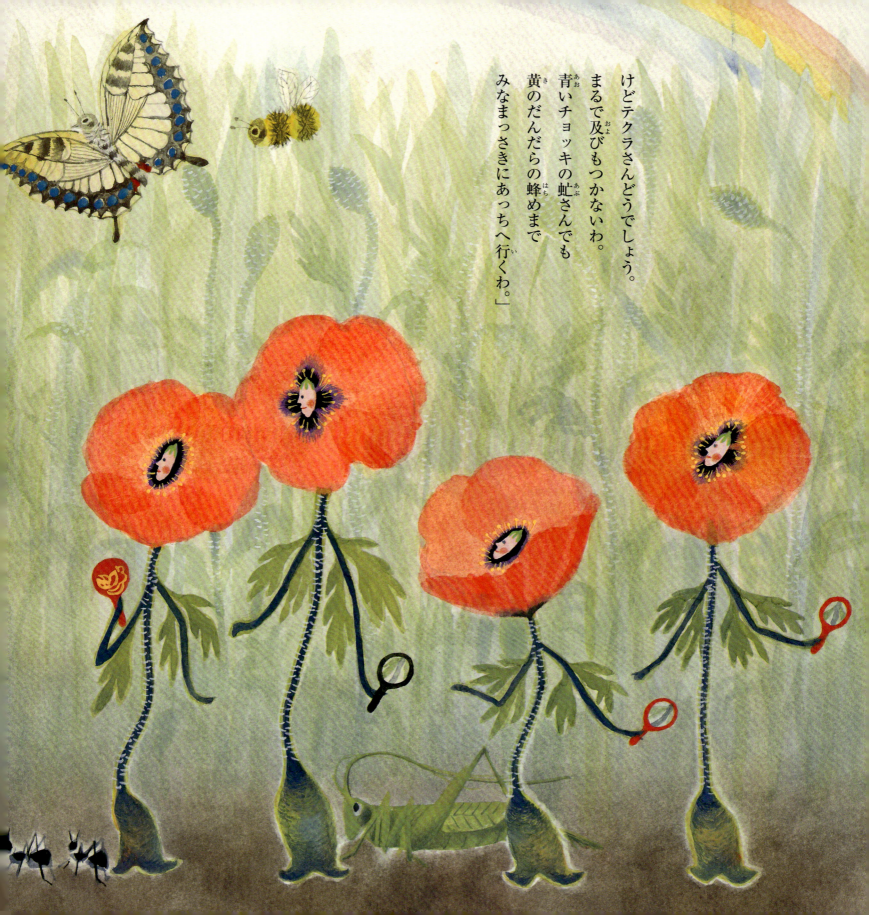

けどテクラさんどうでしょう。
まるで及びもつかないわ。
青いチョッキの虻さんでも
黄のだんだらの蜂めまで
みなまっさきにあっちへ行くわ。」

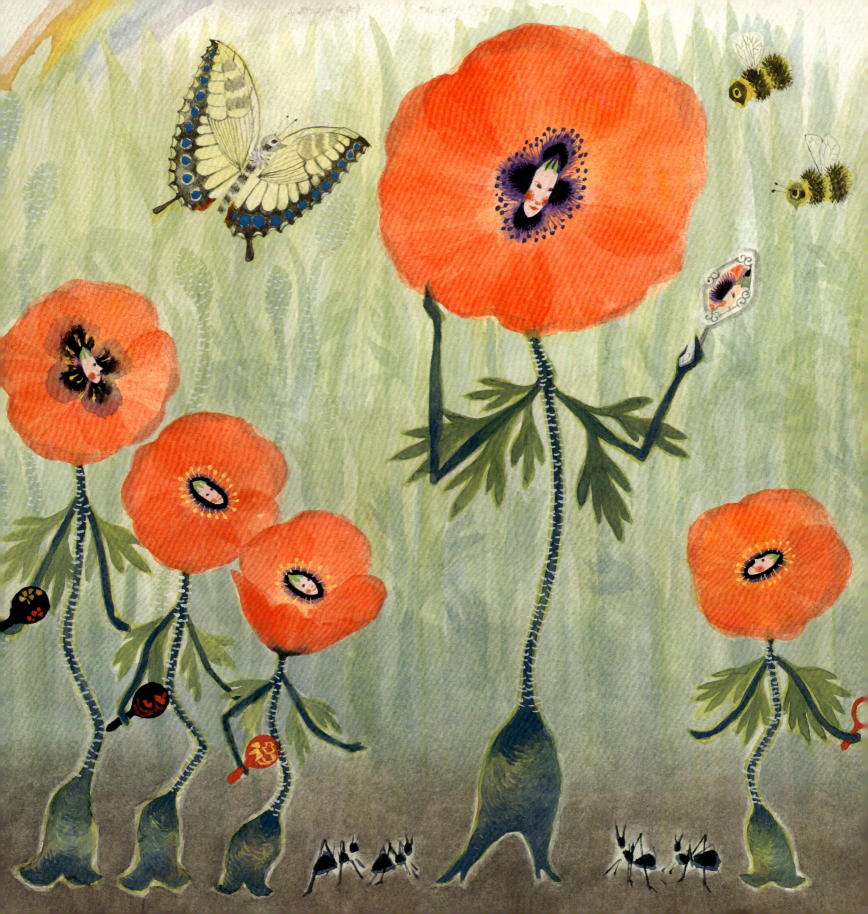

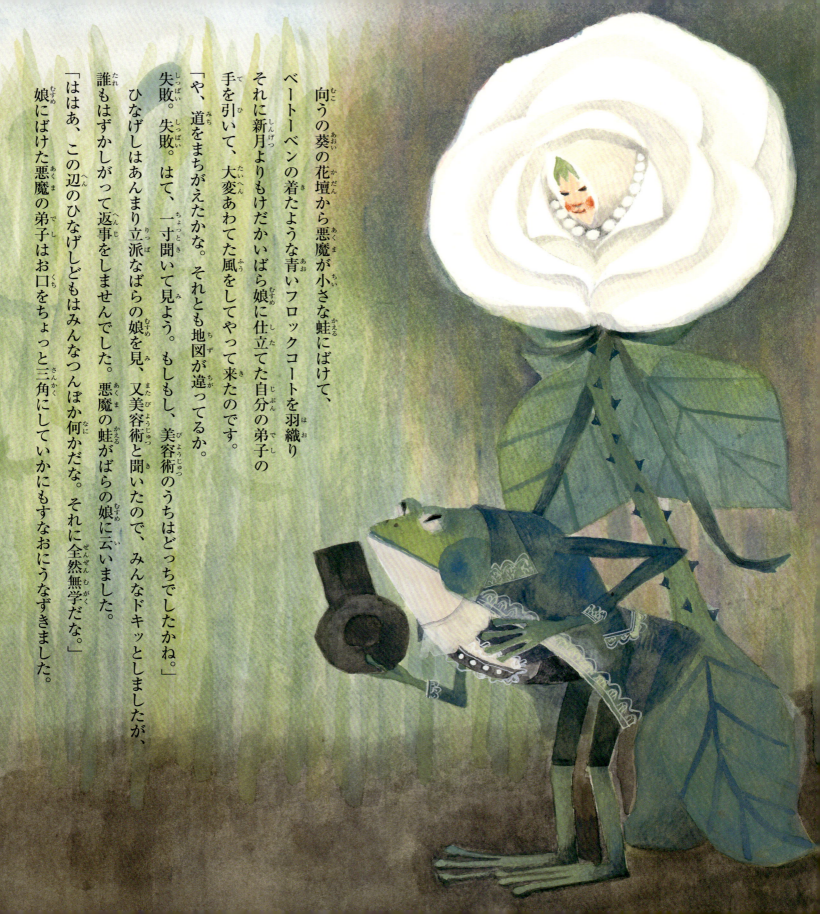

　向うの葵の花壇から悪魔が小さな蛙にばけて、ベートーベンの着たような青いフロックコートを羽織りそれに新月よりもけだかいばら娘に仕立てた自分の弟子の手を引いて、大変あわてた風をしてやって来たのです。
「や、道をまちがえたかな。それとも地図が違ってるか。ひなげしはあんまり立派なばらの娘を見、又美容術と聞いたので、みんなドキッとしましたが、誰もはずかしがって返事をしませんでした。悪魔の蛙がばらの娘に云いました。
失敗。失敗。はて、一寸聞いて見よう。もしもし、美容術のうちはどっちでしたかね。」
「ははあ、この辺のひなげしどもはみんなつんぼか何かだな。それに全然無学だな。」
　娘にばけた悪魔の弟子はお口をちょっと三角にしていかにもすなおにうなずきました。

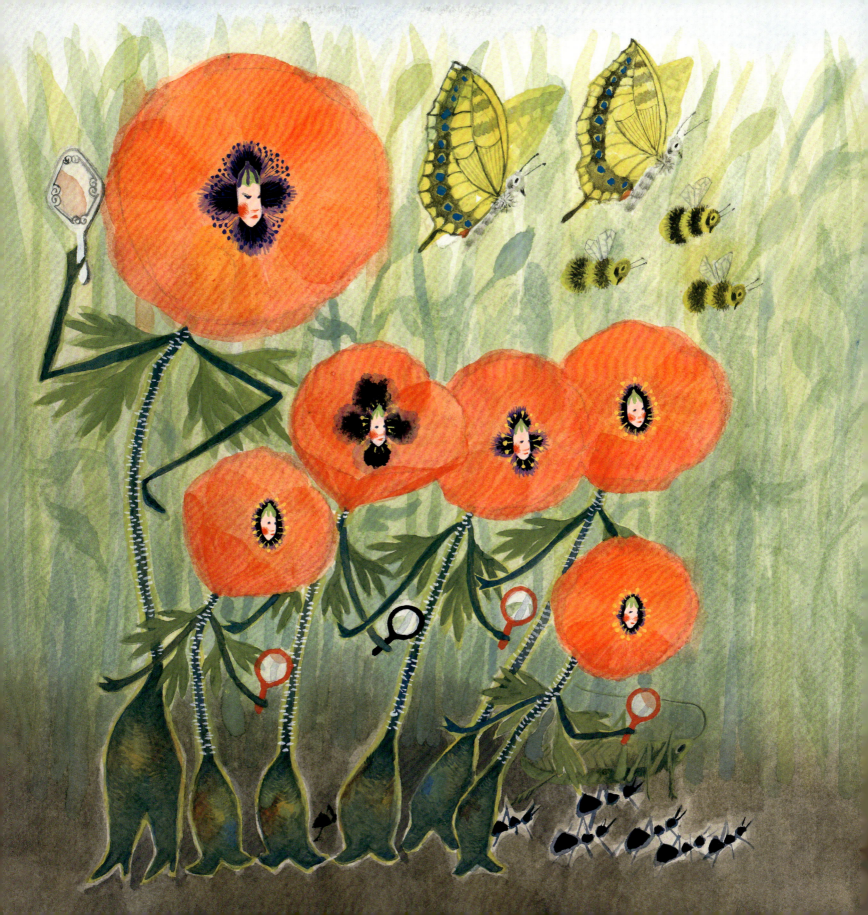

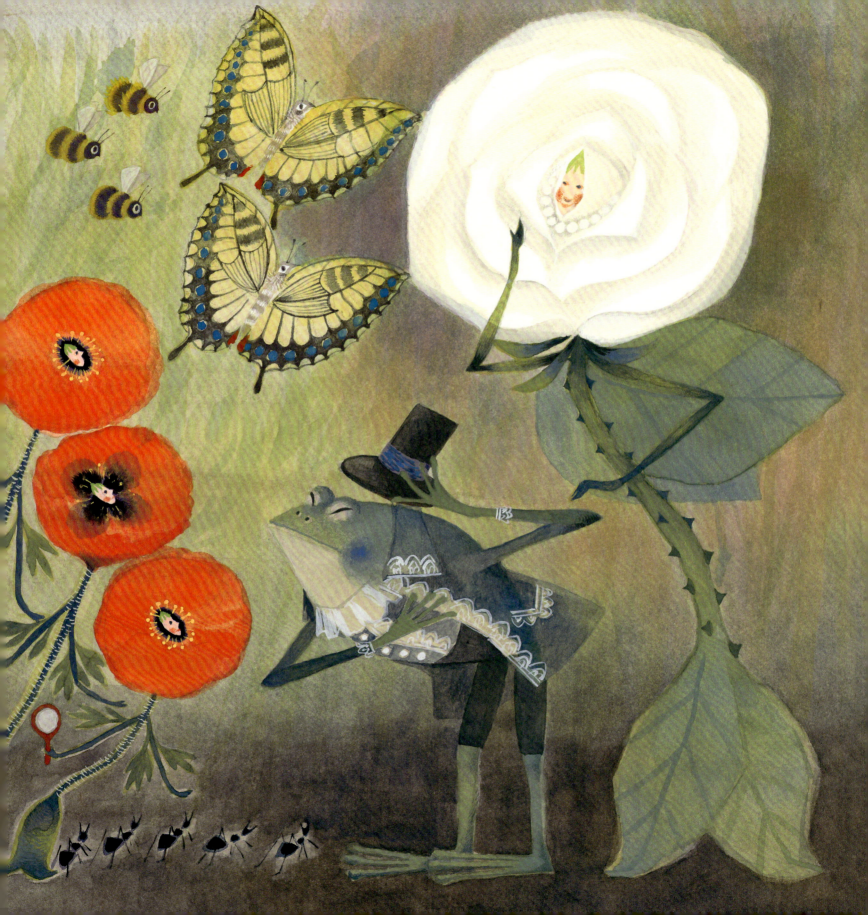

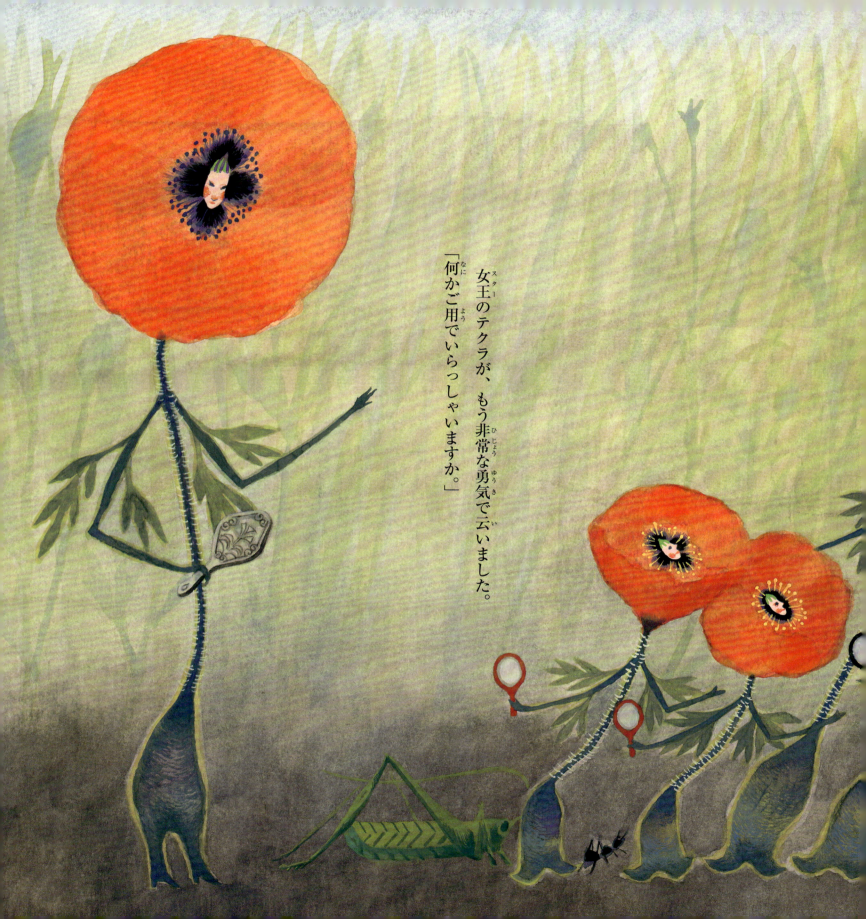

女王(スター)のテクラが、もう非常な勇気で云いました。
「何かご用でいらっしゃいますか。」

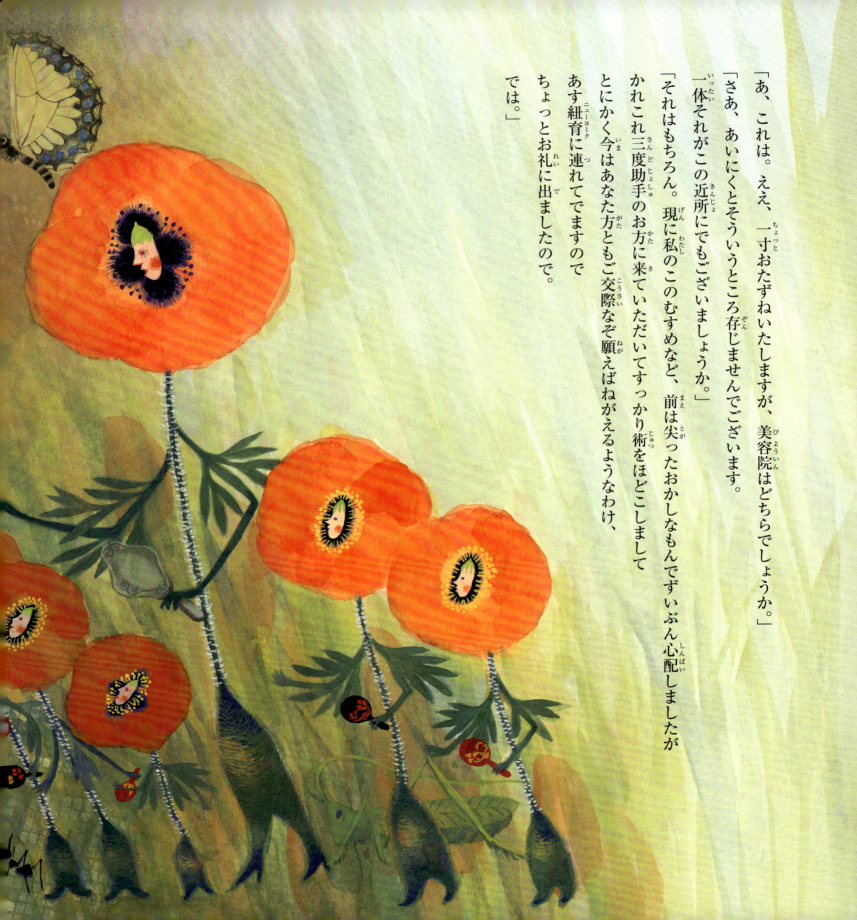

「あ、これは。ええ、一寸おたずねいたしますが、美容院はどちらでしょうか。」

「さあ、あいにくとそういうところ存じませんでございます。一体それがこの近所にでもございましょうか。」

「それはもちろん。現に私のこのむすめなど、前は尖ったおかしなもんでずいぶん心配しましたがかれこれ三度助手のお方に来ていただいてすっかり術をほどこしまして、とにかく今はあなた方ともご交際など願えばねがえるようなわけ、あす紐育に連れてでますのでちょっとお礼に出ましたので。

では。」

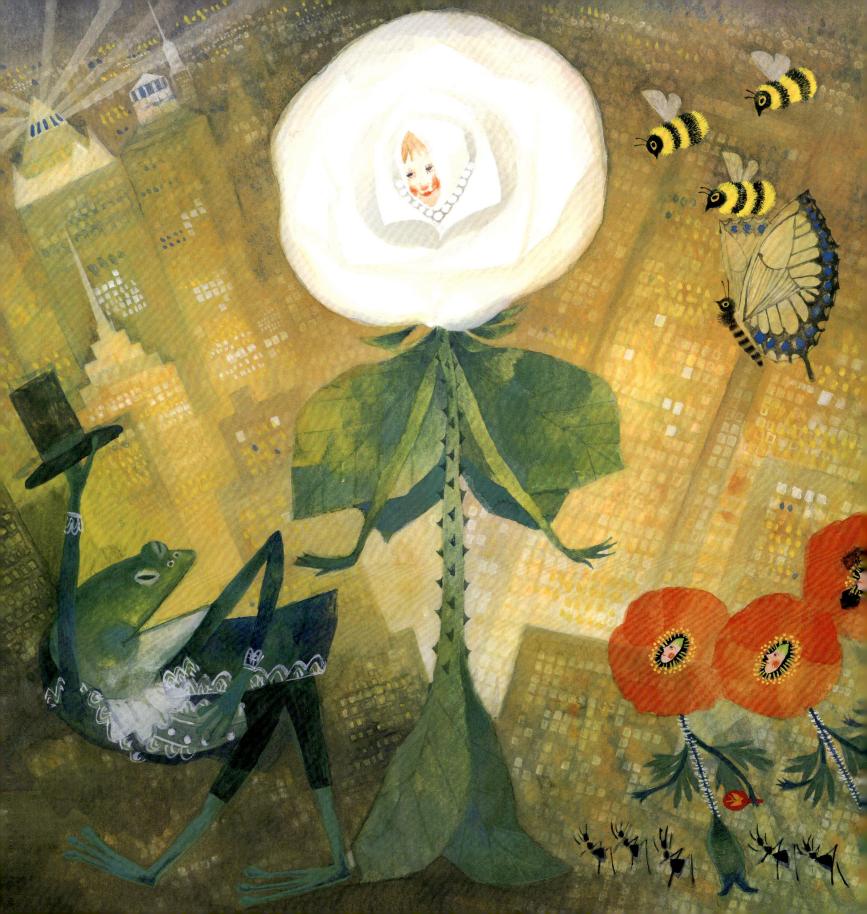

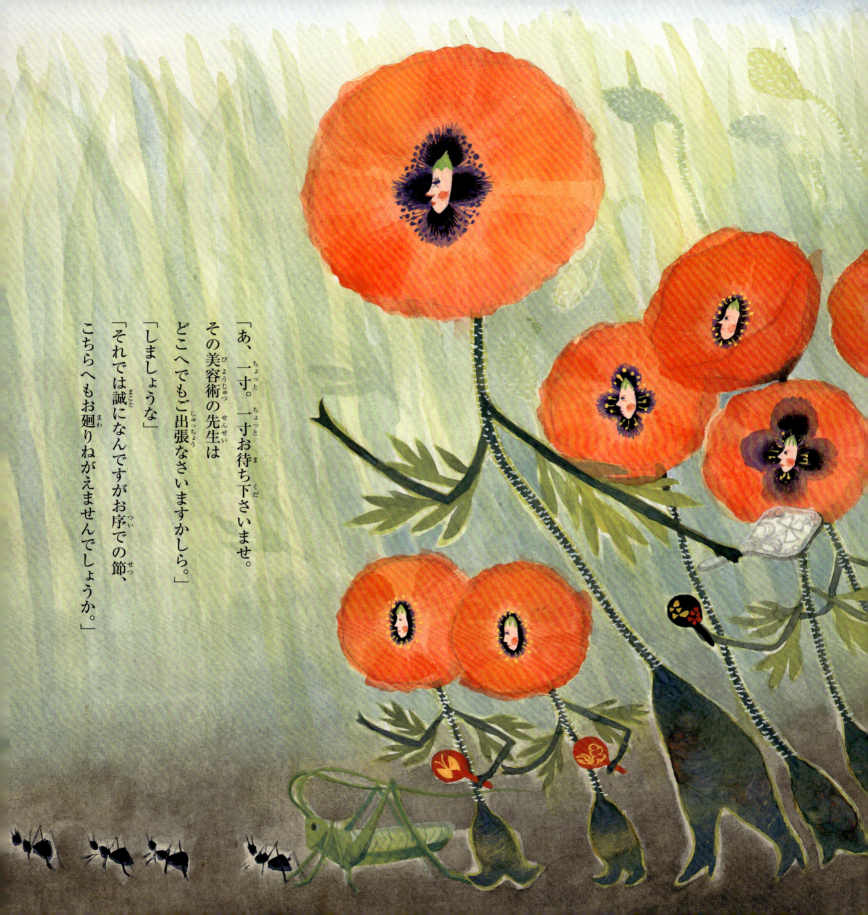

「あ、一寸。一寸お待ち下さいませ。その美容術の先生はどこへでもご出張なさいますかしら。」
「しましょうな」
「それでは誠になんですがお序での節、こちらへもお廻りねがえませんでしょうか。」

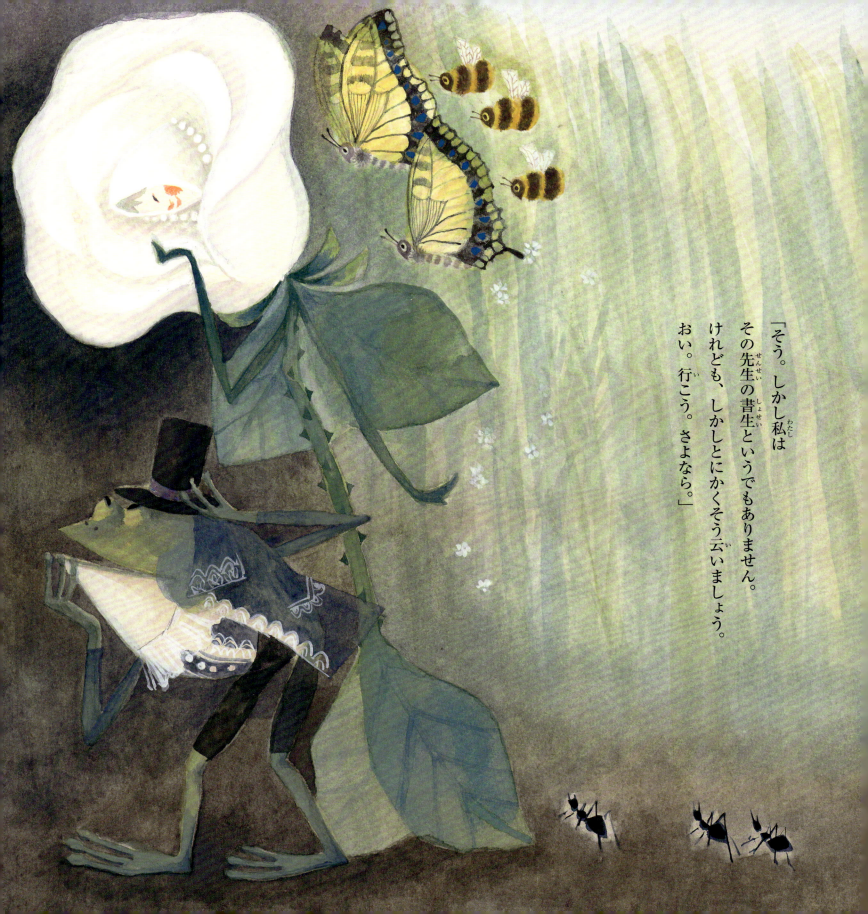

「そう。しかし私はその先生の書生というでもありません。けれども、しかしとにかくそう云いましょう。おい。行こう。さよなら。」

悪魔は娘の手をひいて、向うのどてのかげまで行くと片眼をつぶって云いました。
「お前はこれで帰ってよし。そしてキャベジと鮒とをな灰で煮込んでおいてくれ。ではおれは今度は医者だから。」といいながらすっかり小さな白い鬚の医者にばけました。
悪魔の弟子はさっそく大きな雀の形になってぽろんと飛んで行きました。

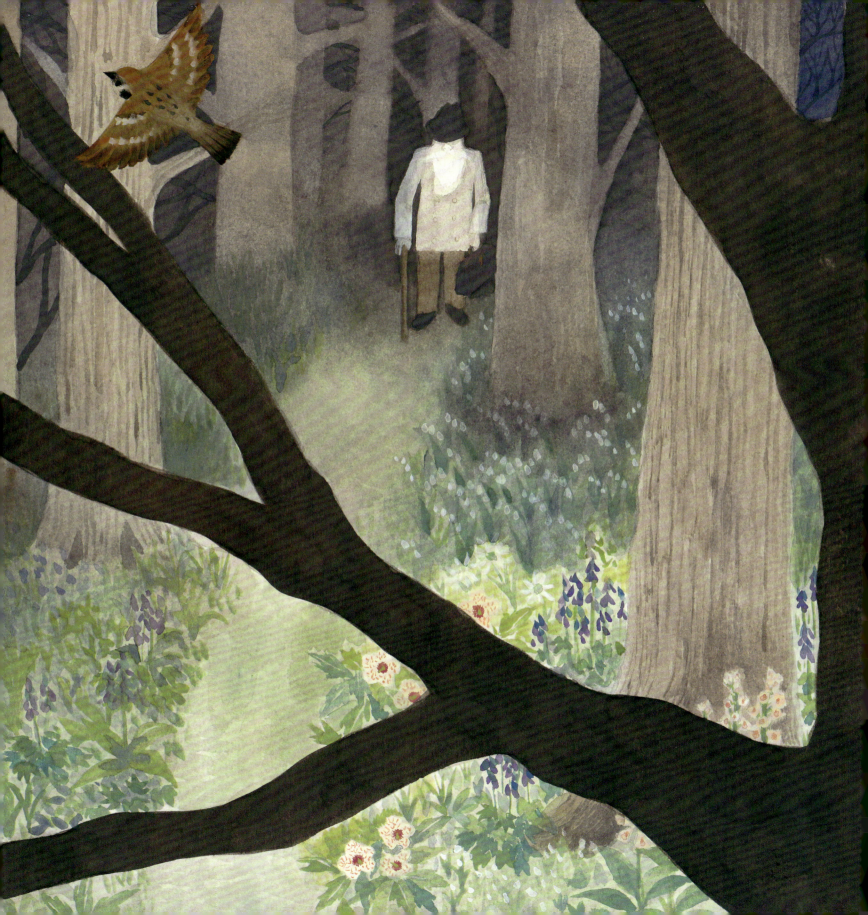

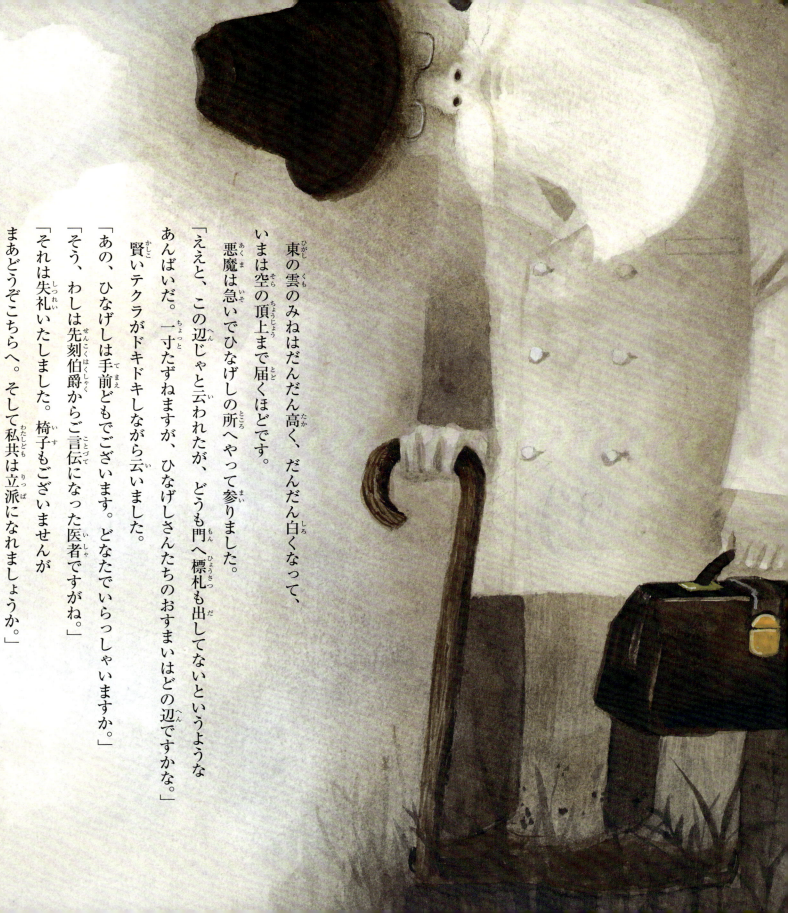

東の雲のみねはだんだん高く、だんだん白くなって、いまは空の頂上まで届くほどです。

悪魔は急いでひなげしの所へやって参りました。

「ええと、この辺じゃと云われたが、どうも門へ標札も出してないというようなあんばいだ。一寸たずねますが、ひなげしさんたちのおすまいはどの辺ですかな。」

賢いテクラがドキドキしながら云いました。

「あの、ひなげしは手前どもでございます。どなたでいらっしゃいますか。」

「そう、わしは先刻伯爵からご言伝になった医者ですがね。」

「それは失礼いたしました。椅子もございませんがまあどうぞこちらへ。そして私共は立派になれましょうか。」

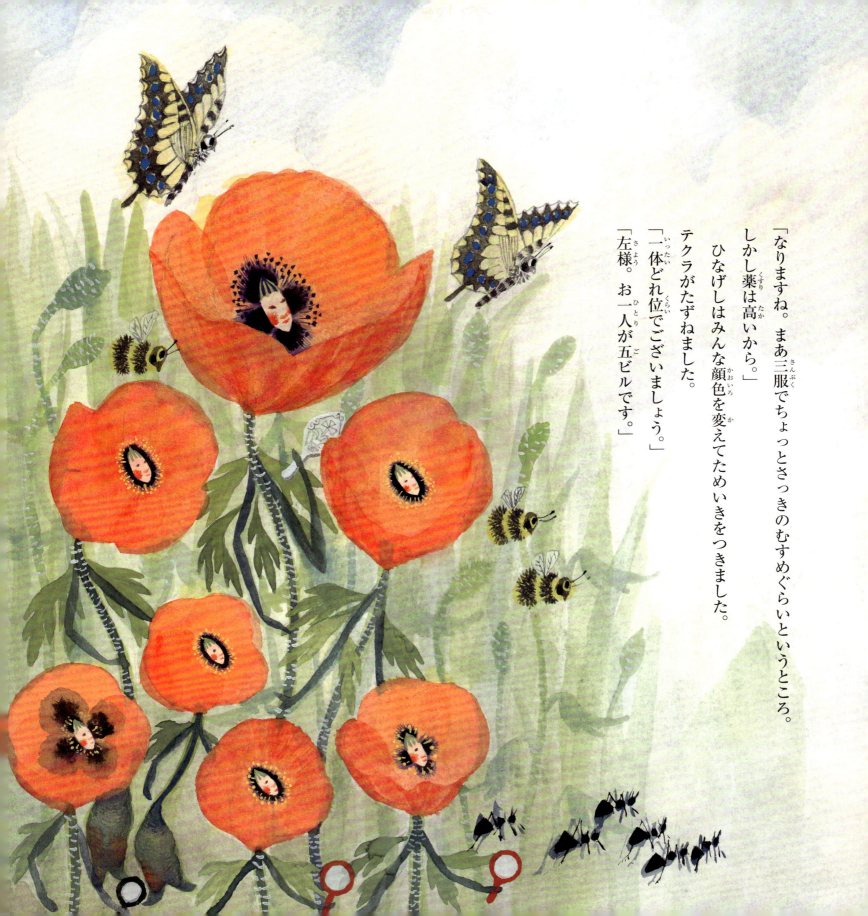

「なりますね。まあ三服でちょっとさっきのむすめぐらいというところ。
しかし薬は高いから。」
ひなげしはみんな顔色を変えてためいきをつきました。
テクラがたずねました。
「一体どれ位でございましょう。」
「左様。お一人が五ビルです。」

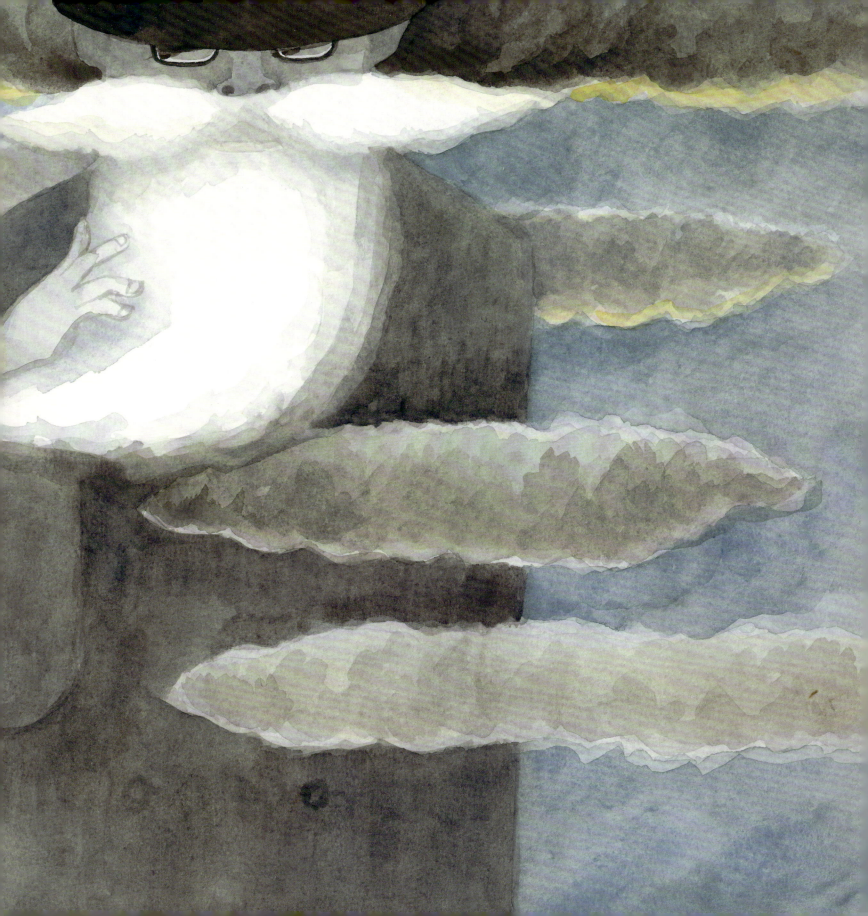

ひなげしは
しいんとしてしまいました。
お医者の悪魔も
あごのひげをひねったまま
しいんとして空をみあげています。
雲のみねはだんだん崩れて
しずかな金いろにかがやき、
そおっと、北の方へ流れ出しました。
ひなげしはやっぱり
しいんとしています。
お医者もじっとやっぱり
おひげをにぎったきり、
花壇の遠くの方などは
もうぼんやりと藍いろです。
そのとき風が来ましたので
ひなげしどもは
ちょっとざわっとなりました。
お医者もちらっと
眼をうごかしたようでしたが
まもなくやっぱり前のよう
しいんと静まり返っています。

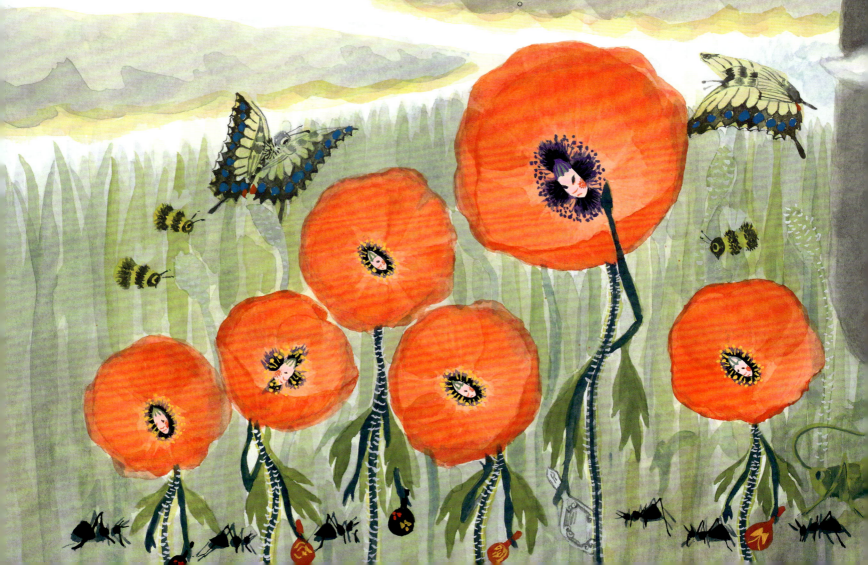

その時一番小さいひなげしが、思い切ったように云いました。
「お医者さん。わたくしおあしなんか一文もないのよ。けども少したてばあたしの頭に亜片ができるのよ。それをみんなあげることにしてはいけなくって。」
「ほう。亜片かね。あんまり間には合わないけれどもとにかくその薬はわしの方では要るんでね。よし。いかにも承知した。証文を書きなさい。」
するとみんながまるで一ぺんに叫びました。
「私もどうかそうお願いいたします。どうか私もそうお願い致します。」
お医者はまるで困ったというように額に皺をよせて考えていましたが、
「仕方ない。よかろう。何もかもみな慈善のためじゃ。承知した。
ひなげしどもがみんな一緒に思ったとき悪魔のお医者はもう持って来た鞄から印刷した証書を沢山出しました。
さあ大変だあたし字なんか書けないわと証文を書きなさい。」
そして笑って云いました。
「ではそのわしがこの紙をひとつぱらぱらめくるからみんないっしょにこう云いなさい。
亜片はみんな差しあげ候と、」

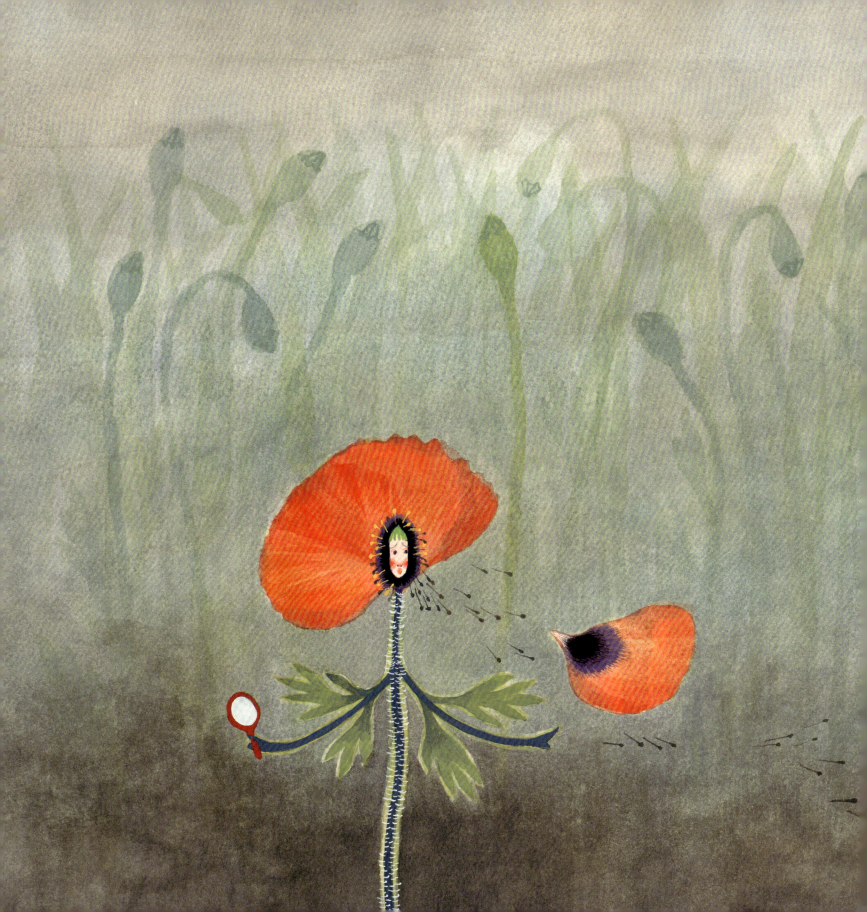

まあよかったとひなげしどもはみんないちどにざわつきました。お医者は立って云いました。

「では」ぱらぱらぱらぱら、
「亜片はみんな差しあげ候。」
「よろしい。早速薬をあげる。一服、二服、三服とな。まずわたしがここで第一服の呪文をうたう。するとここらの空気にな。きらきら赤い波がたつ。それをみんなで呑むんだな。」
悪魔のお医者はとてもふしぎないい声でおかしな歌をやりました。
「まひるの草木と石土を　照らさんことを怠りし　赤きひかりは集い来て　なすすべしらに漂えよ。」

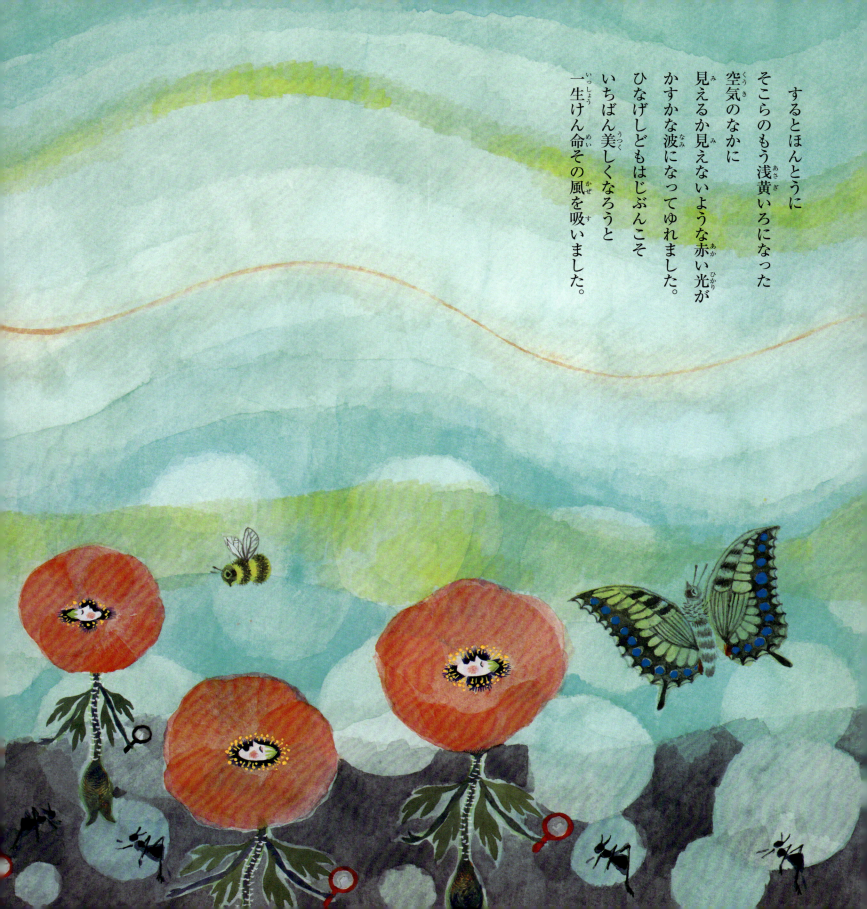

するとほんとうに
そこらのもう浅黄いろになった
空気のなかに
見えるか見えないような赤い光が
かすかな波になってゆれました。
ひなげしどもはじぶんこそ
いちばん美しくなろうと
一生けん命その風を吸いました。

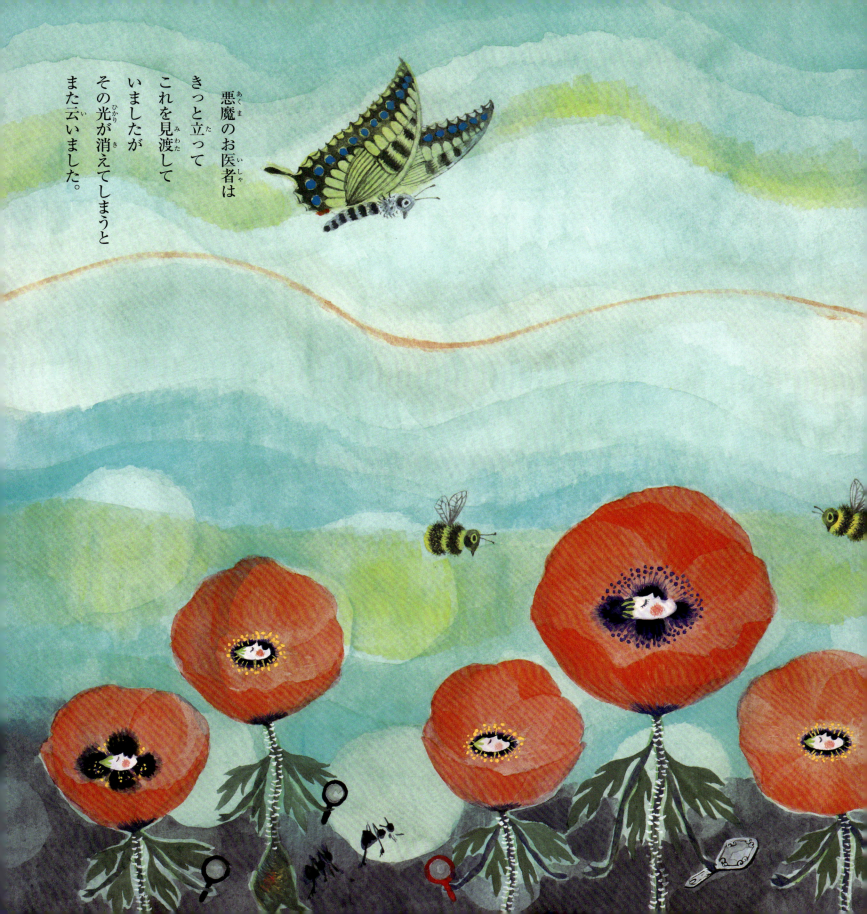
悪魔のお医者は
きっと立って
これを見渡して
いましたが
その光が消えてしまうと
また云いました。

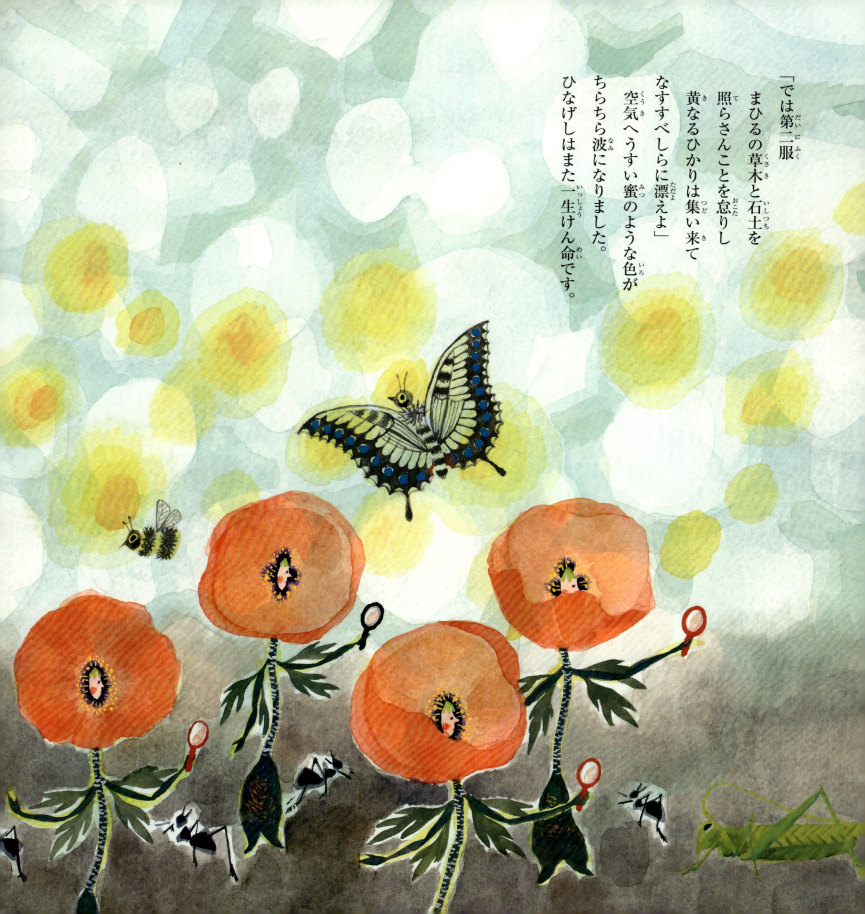

「では第二服
まひるの草木と石土を
照らさんことを怠りし
黄なるひかりは集い来て
なすすべしらに漂えよ」
空気へうすい蜜のような色が
ちらちら波になりました。
ひなげしはまた一生けん命です。

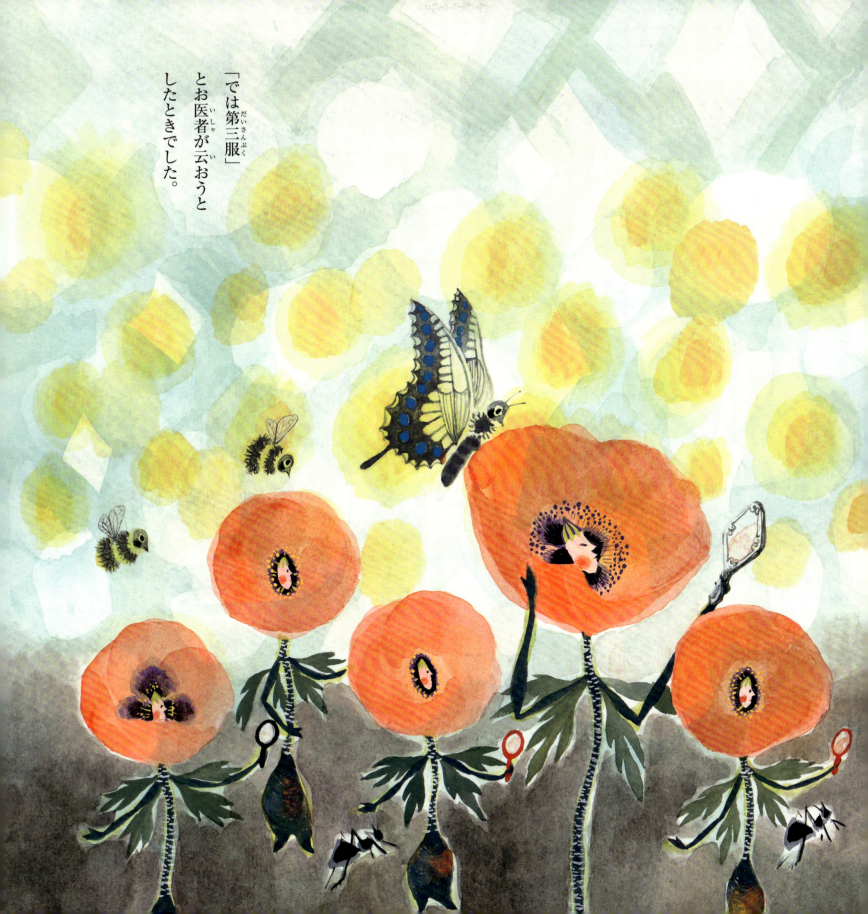

「では第三服」
とお医者が云おうと
したときでした。

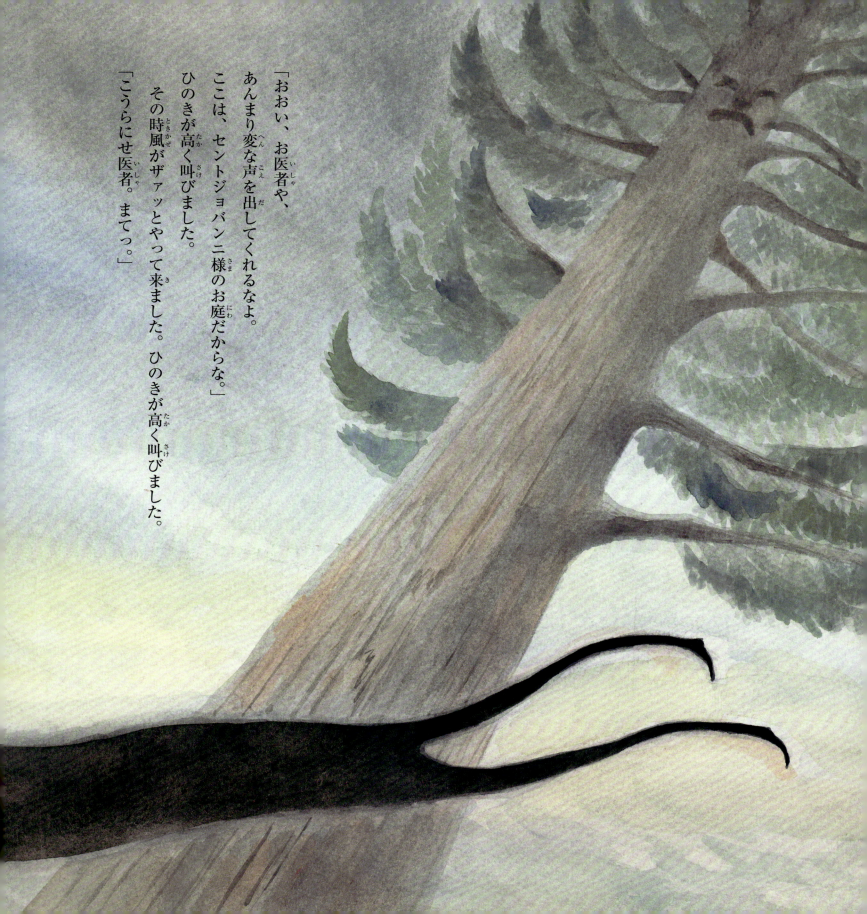

「おおい、お医者や、あんまり変な声を出してくれるなよ。ここは、セントジョバンニ様のお庭だからな。」
ひのきが高く叫びました。
その時風がザァッとやって来ました。ひのきが高く叫びました。
「こうらにせ医者。まてっ。」

すると医者はたいへんあわてて、まるでのろしのように急に立ちあがって、滅法界もなく大きく黒くなって、途方もない方へ飛んで行ってしまいました。

その足さきはまるで釘抜きのように尖り黒い診察鞄もけむりのように消えたのです。

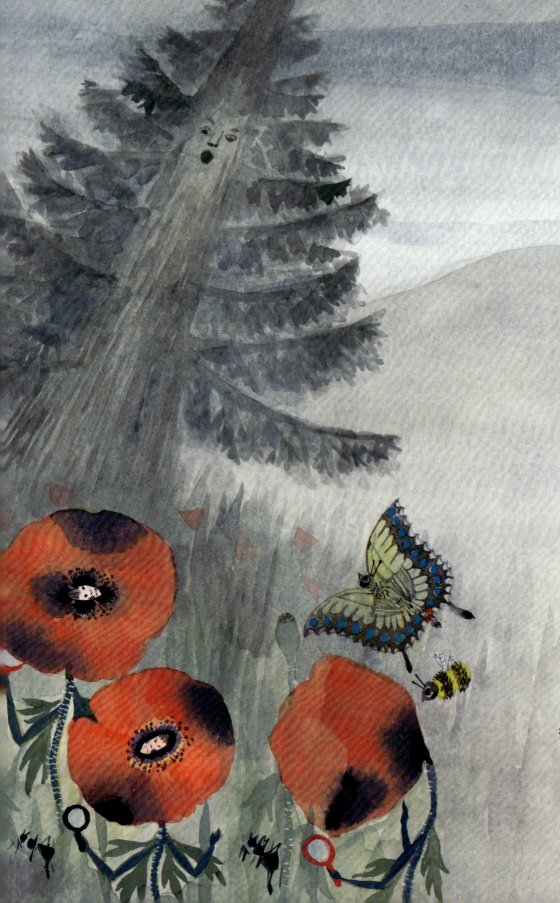

ひなげしはみんなあっけにとられてぽかっとそらをながめています。
ひのきがそこで云いました。
「もう一足でおまえたちみんな頭をばりばり食われるとこだった。」
「それだっていいじゃあないの。おせっかいのひのき」
もうまっ黒に見えるひなげしどもはみんな怒って云いました。
「そうじゃあないて。おまえたちが青いけし坊主のまんまでがりがり食われてしまったら
もう来年はここへは草が生えるだけ、
それに第一スターになりたいなんておまえたち、スターって何だか知りもしない癖に。

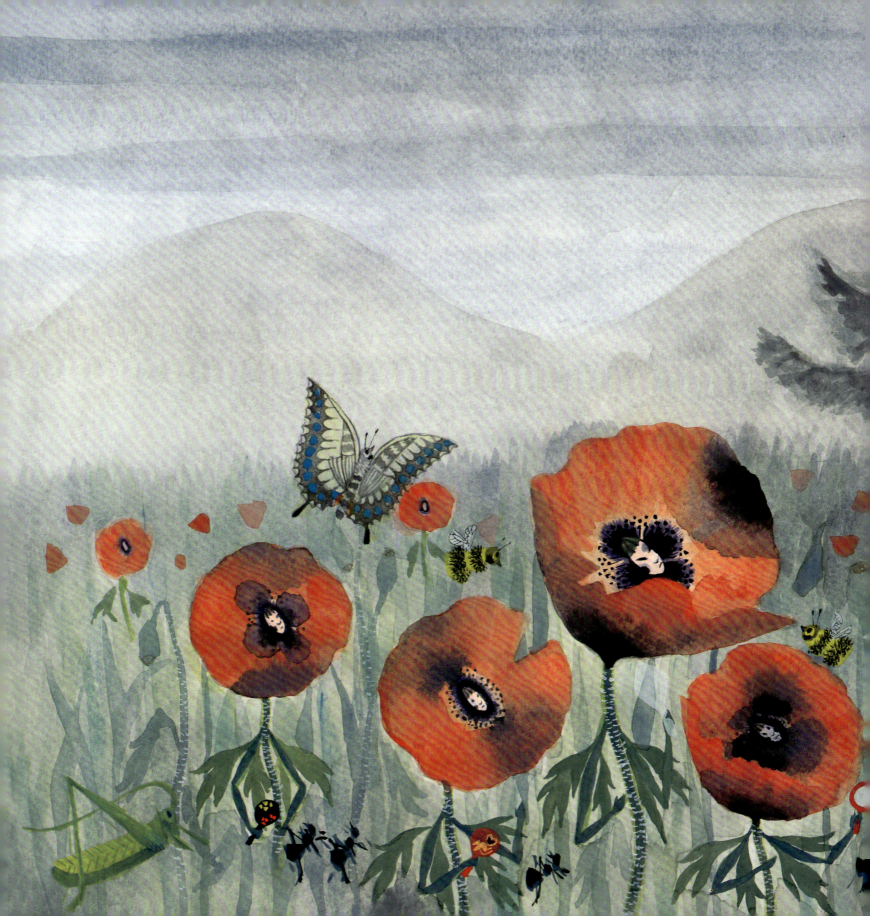

「スターというのはな、本当は天井のお星さまのことなんだ。そらあすこへもうお出になっている。もすこしたてばそらいちめんにおでましだ。そうそうオールスターキャストというのがつまりそれだ。オールスターキャストというのがつまりそれだ。つまり双子星座様は双子星座様のところにレオーノ様はレオーノ様のところに、ちゃんと定まった場所でめいめいのきまった光りようをなさるのがオールスターキャスト、な、ところがありがたいもんでスターになりたいなりたいと云っているおまえたちがそのままそっくりスターでな、おまけにオールスターキャストだということになってある。それはこうだ。聴けよ。
あめなる花をほしと云いこの世の星を花という。」

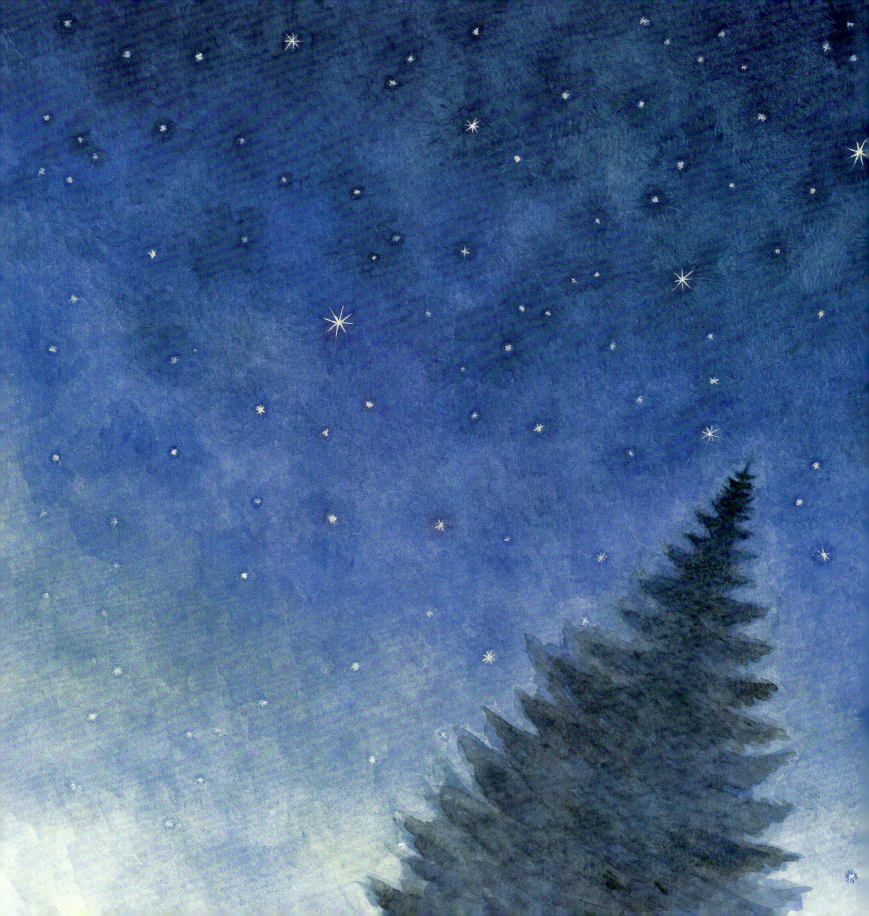

「何を云ってるの。ばかひのき、けし坊主なんかになってあたしら生きていたくないわ。おまけにいまのおかしな声。悪魔のお方のとても足もとにもよりつけないわ。わあい、わあい、おせっかいの、おせっかいの、せい高ひのき」
けしはやっぱり怒っています。

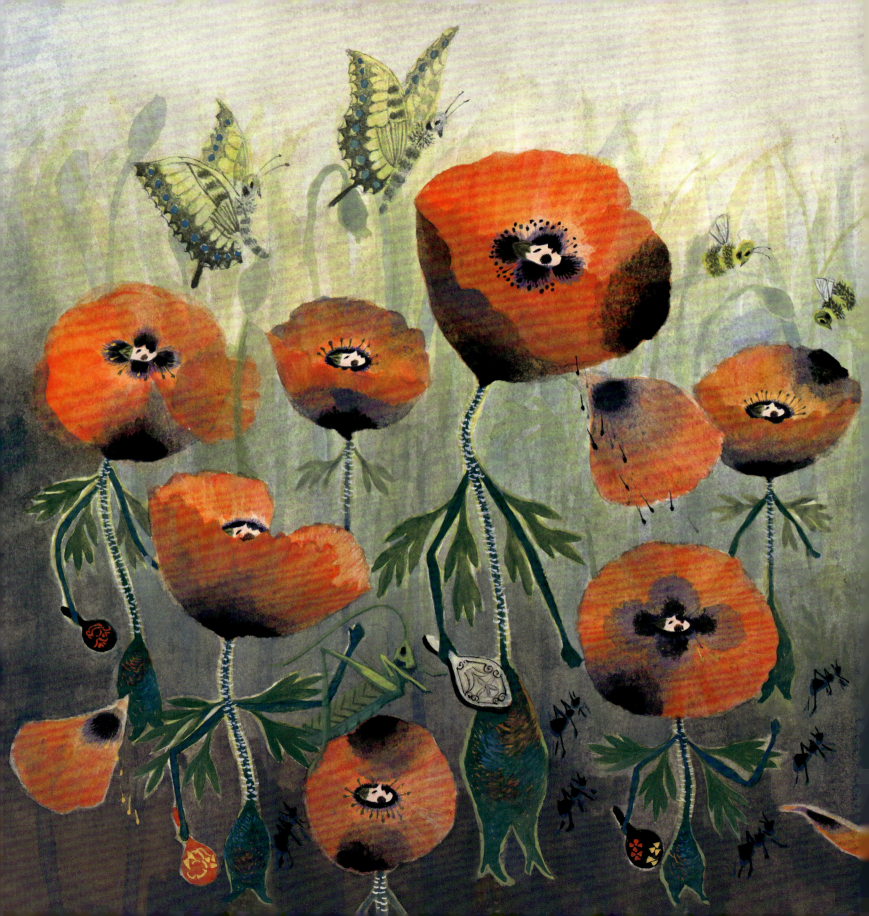

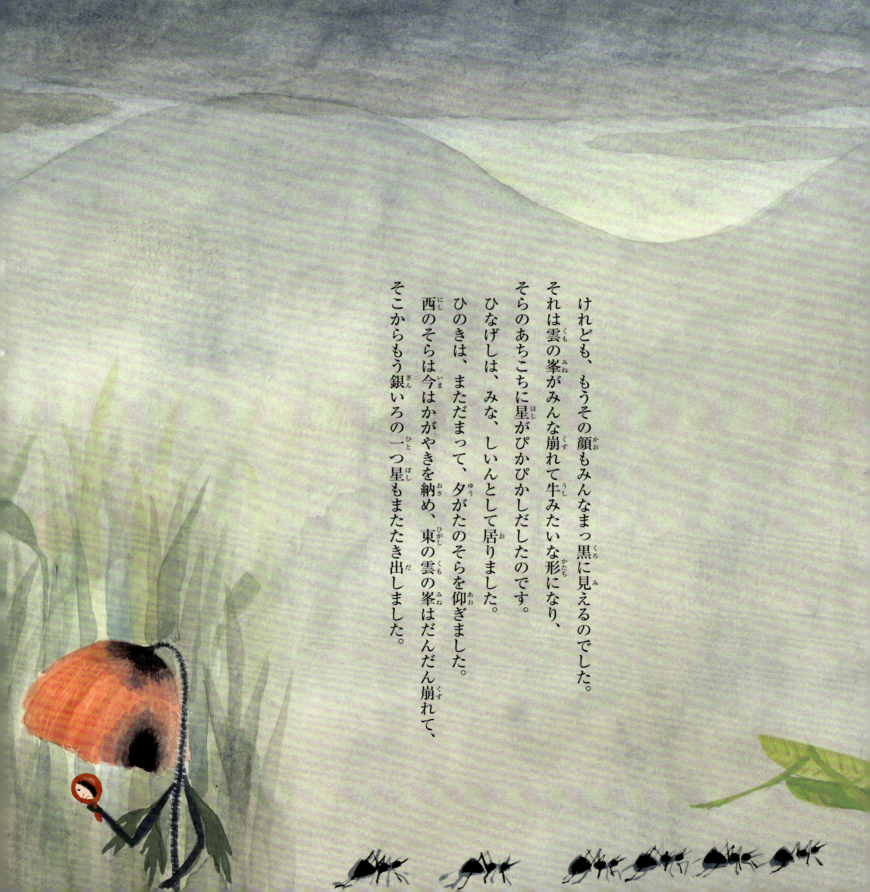

けれども、もうその顔もみんなまっ黒に見えるのでした。
それは雲の峯がみんな崩れて牛みたいな形になり、
そらのあちこちに星がぴかぴかしだしたのです。
ひなげしは、みな、しいんとして居りました。
ひのきは、まだだまって、夕がたのそらを仰ぎました。
西のそらは今はかがやきを納め、東の雲の峯はだんだん崩れて、
そこからもう銀いろの一つ星もまたたき出しました。

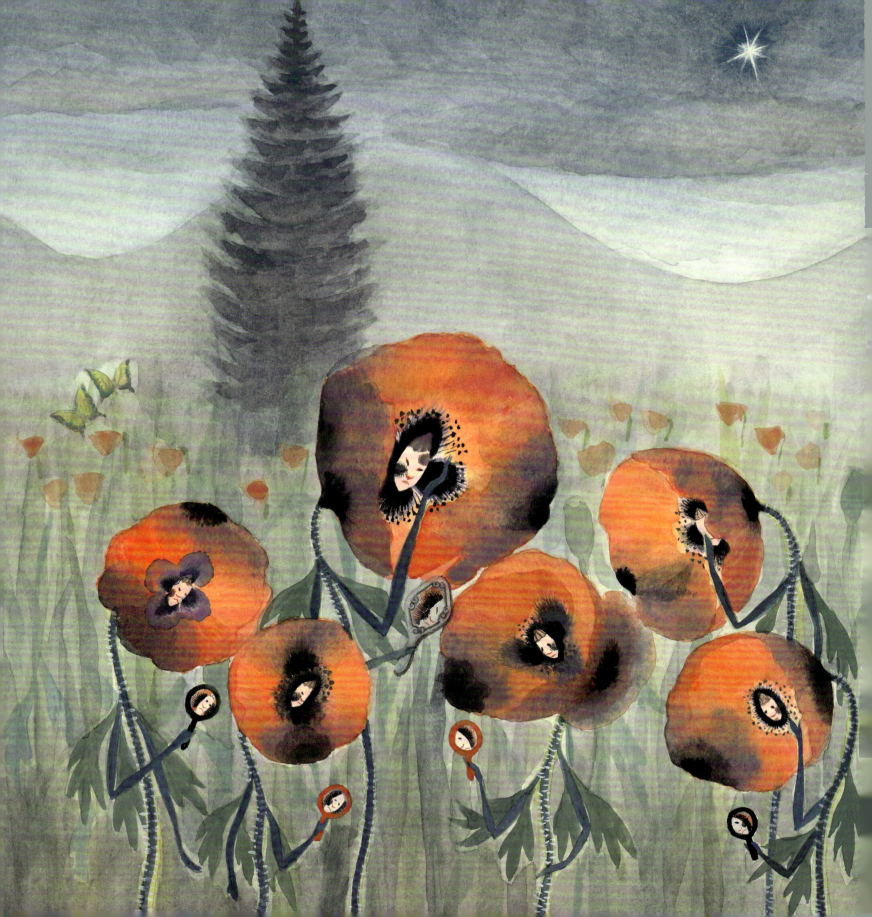

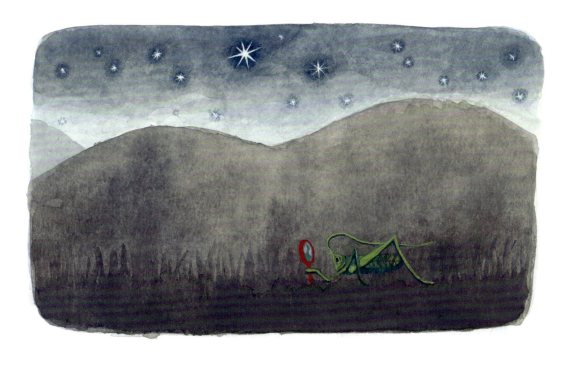

●本文について

本書は『新修 宮沢賢治全集』(筑摩書房)を底本としました。
なお原文の旧字・旧仮名、および送り仮名に関しては、原則として現代の表記を使用しています。

文中の句読点、漢字・仮名の統一、および不統一は、原文に従いました。

参考文献=『新校本 宮沢賢治全集』(筑摩書房)、『新編 銀河鉄道の夜』(新潮文庫)

※本文中に現在はつつしむべき言葉が出てきますが、発表当時の社会通念とともに、作者自身に差別意識はなかったと判断されること、あわせて、作者の人格権と著作物の権利を尊重する立場から原文のままにしたことをご理解願います。

※「誰」のルビを「たれ」としたのは、宮沢賢治の直筆原稿が一貫して「たれ」としていかしましたが、通例通り「だれ」と読んでも賢治さんはとくに怒らないでしょう。(ルビ監修/天沢退二郎)

言葉の説明

[帆船]……帆布(ほふ)に風をうけて走る船のこと。

[合唱手(コーラス)]……スターではなく、その他おおぜいのバックコーラスのこと。

[フロックコート]……男性の昼間用の礼服(れいふく)。礼服とは儀式などに着る正式なかしこまった服。

[つんぼ]……耳が聞こえないこと。差別にあたる表現なので、現在では使用しない。

[無学]……勉強しておらず、かしこくないということ。

[書生]……学生。とくに他人の家にすみこんで家事を手伝いながら勉強する学生のこと。

[ビル]……賢治が創作したお金の単位。

[おあしなんか一文もない]……お金なんか、ちっとももっていないということ。

[亜片]……アヘン(阿片)のこと。一部のケシの果実からとれる麻薬(まやく)。ただし、ひなげしの果実(かじつ)にはアヘンはできない。

[証文][証書]……証拠(しょうこ)となる文書。

[セントジョバンニ様]……「セント」は「聖なる」ということ。「ジョバンニ」は「銀河鉄道の夜」に登場する少年の名前であると同時に、キリスト教における洗礼名(せんれいめい)。その名は、実際にある星座名。賢治の創作した星座名。獅子座(ししざ)の学名Leoによる命名か、あるいはベートーベンが歌劇(かげき)のために作曲した「レオノーレ序曲(じょきょく)」から思いついた名前ではないかという説がある。

[レオーノ様]……賢治の《詩ノート》のなかに「レオノレ星座」という言葉が出てくるが、それは実際にある星座ではなく、賢治の創作した星座名。獅子座(ししざ)の学名Leoによる命名か、あるいはベートーベンが歌劇(かげき)のために作曲した「レオノーレ序曲(じょきょく)」から思いついた名前ではないかという説がある。

[黒斑のはいった花]……ひなげしが枯れるときは、実際には黒斑ははいらず、ただ花びらが散っていくことが多い。しかしこの物語は、ひなげしを人になぞらえた寓話(ぐうわ)であるともとらえることができる。したがって本書では、現実のひなげしの生態ではなく、人間が年老いて様子をシミなどが出ていく様子を照らし出したものであると解釈し、絵における表現はその方向性にしたがった。

[滅法界もなく]……とんでもなく。ものすごく。

ひのきとひなげし

作／宮沢賢治

絵／出久根育

ルビ監修／天沢退二郎

編集／松田素子　（編集協力／橘川なおこ　永山綾）

デザイン／タカハシデザイン室

印刷・製本／丸山印刷株式会社

発行日／初版第1刷 2015年10月21日

発行者／木村皓一

発行所／三起商行株式会社

〒102-0072 東京都千代田区飯田橋3-9-3 SKプラザ3階

電話 03-3511-2561

落丁・乱丁本はお取り替えいたします。
本書の一部あるいは全部を無断で複写（コピー）することは、著作権法上の例外を除き禁じられています。

40p. 26cm×25cm ©2015, Iku DEKUNE
Printed in Japan. ISBN978-4-89588-133-3 C8793

絵・出久根育（でくね・いく）

一九六九年東京都生まれ。武蔵野美術大学造形学部卒業。ボローニャ国際絵本原画展入選、ブラティスラヴァ世界絵本原画展グランプリ、日本絵本賞大賞、産経児童出版文化賞ニッポン放送賞などを受賞。二〇〇二年よりチェコ共和国のプラハに在住。
おもな絵本作品に、ロシアや東欧のスラブ地方に伝わる民話を絵本化した『マーシャと白い鳥』『十二の月たち』（いずれも偕成社）をはじめ、『かえでの葉っぱ』（D.ムラースコヴァー／文　関沢明子／訳　理論社）、『ペンキや』『ワニ』（いずれも梨木香歩／作　理論社）、『もりのおとぶくろ』（わたりむつこ／作　のら書店）、『山のタンタラばあさん』（安房直子／作　小学館）などがある。そのほか、グリム童話の絵本化や挿絵もてがけている。デビュー作は『おふろ』（学習研究社）。